V 24,211

V(10)
265A
13

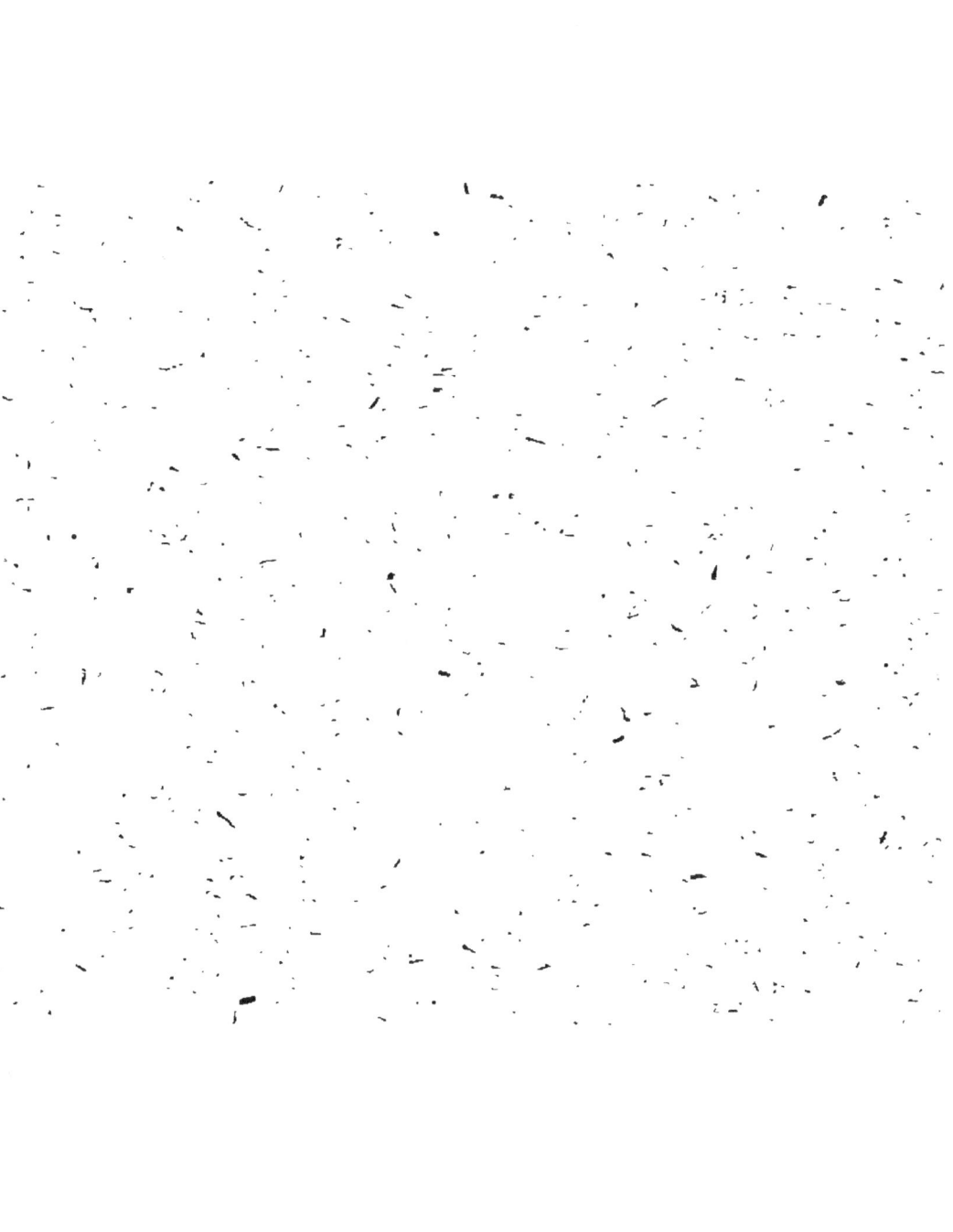

24211.

# LE LIT DE JUSTICE

## DU DIEU DES ARTS,

OU

# LE PIED-DE-NEZ

### DES CRITIQUES DU SALLON;

*Suivi de l'Arrêt rendu contr'eux en la Cour du Parnasse.*

1779.

A LA HAYE,

*Et se trouve* A PARIS,

Chez BELIN, Libraire, rue Saint Jacques, vis-à-vis celle du Plâtre.

## PERSONNAGES.

APOLLON.

MOMUS.

LE DIEU DU GOUT.

LA DÉESSE DE LA CRITIQUE.

LE MOINE.

LES AUTEURS des Critiques.

*La Scène est sur le Parnasse.*

# LE LIT DE JUSTICE
# DU DIEU DES ARTS,
OU
## LE PIED-DE-NEZ
### DES CRITIQUES DU SALLON.

UN événement important dans la Littérature avait obligé le Dieu des Arts à tenir un Lit de Justice extraordinaire. Les Muses assises à ses côtés paraissaient écouter avec attention, & attendre qu'Apollon ouvrît encore la bouche pour répéter l'Arrêt qu'il venait de rendre contre un de ses prétendus favoris, qui, après s'être introduit par ses cabales, dans le troupeau de ses courtisans, venait de se signaler par une bravade insupportable. Cet auteur fanfaron, qui, gardant un anonyme captieux, avait surpris les éloges, venait d'être condamné tout d'une voix : les grands hommes que la Parque a enlevés aux Lettres en témoignaient encore leur ravissement, quand tout-à-coup entrèrent dans le bosquet où Apollon siégeait, le Dieu du goût, la Critique sa sœur, Momus & le fameux le Moine, suivi d'une foule d'Auteurs. L'air de ces derniers, humble & rampant, leur démarche timide & tremblante, la pâleur de leur visage, me les fit prendre pour des criminels littéraires, ou plutôt pour des étourdis, qui, sans rime ni raison, avaient par quelque sottise, attiré sur eux l'indignation des deux Divinités & de l'Artiste. — Justice, Seigneur Apollon, justice, s'écrièrent-ils tous les trois; nous l'espérons & vous nous la devez.

### Apollon.

Parlez sans clameurs. De quoi vous plaignez-vous ? Toi, Momus, viens-tu pour te plaindre aussi ?

### Momus.

Moi ! point du tout. J'ai vu la Critique qui venait ici avec vitesse, suivie d'une nombreuse escorte. Elle m'a paru d'humeur à disputer. J'aime la gaieté, les disputes de femme me font rire, & je viens pour tâcher de me défennuyer & de lâcher quelques bons mots.

### Apollon.

Fort bien : la dispute ne sera pas dangereuse, si tu te mets de la partie. On ne peut se fâcher sérieusement en riant. Vous, Dieu du Goût, & vous, sa sœur, qu'avez-vous à me demander ?

### Le Gout.

Nous venons traduire devant votre Tribunal ces Auteurs d'une mauvaise Critique sur le Sallon.

### Apollon.

Comment ! je crois qu'ils sont huit ou neuf.

### Le Gout.

Oui, Seigneur. C'est un acharnement qui révolte & qui découragera vos favoris ; & ce qu'il y a de plus coupable, c'est que, pour tromper le Public, ils prennent mon nom & celui de ma sœur.

### Momus.

Rien de plus naturel. Le moyen de faire passer des sottises, c'est de les attribuer à un homme de poids.

### La Critique.

Oui ; mais de la sorte, nous sommes si bien travestis

qu'on ne nous reconnaît plus, & que nous perdons toute confiance.

M o m u s.

On me travestit bien, moi ! Vous riez ! Il n'est guère possible, à ce que vous croyez, de travestir Momus; eh bien ! les Boulevards de Paris y ont réussi; & M. Janot, à l'aide d'un renversement de mots pitoyable & dégoûtant, m'y remplace, à la honte du goût. C'est cependant sur les théâtres qui sont de votre domaine, Seigneur Apollon? Et vous n'y mettez pas ordre !

A p o l l o n.

Je vous jure que ni mes sœurs ni moi n'assistons à ces jeux d'Histrions, & que nous ne connaissons pas même le nom des farces qu'on y joue.

L e G o u t.

Voici ces huit ou neuf Critiques sur le Sallon des Tableaux que vous & moi avons fait exécuter aux Artistes. Des ignorans osent nous censurer, & tandis que notre ouvrage est entre les mains des Amateurs, il est déchiré à cent lieues, par une foule de brochures, qui se combattant entr'elles, devraient perdre toute créance, mais qui sont accueillies par la malignité.

A p o l l o n.

C'est une horreur. Voyons ces Critiques. Quelle fureur ! je n'y conçois plus rien.

M o m u s.

Tout est critique maintenant à Paris. Elle s'y produit sous mille formes différentes; Parodie sérieuse, Parodie comique, Parodie burlesque. A peine une piece de théâtre paraît, qu'il n'y a point de Spectacle où elle ne soit bouleversée en dépit du sens commun. C'est la mode des Parodies. Les Spectacles se déchirent

mutuellement les uns les autres; les Auteurs s'y difent des injures qui paffent pour des bons mots, la méchanceté fert d'efprit, & fans elle, les goûts bláfés des Parifiens n'éprouvent qu'une fenfation uniforme qui les fait bâiller.

### APOLLON.

Et quel rôle joues-tu dans ce remue-ménage?

### MOMUS.

Celui de fpectateur. Je les excite, ils fe battent, & j'en ris.

### APOLLON.

Je devois preffentir ta réponfe. Revenons à nos Critiques. Comment nommez-vous celle-là?

### LA CRITIQUE.

Le Mort vivant, au Sallon de 1779. Je vous demanderai grace pour cet Auteur & pour celui des Connaiffeurs. Le premier, dans l'épigraphe de fa Critique, fe donne pour un homme devant lequel on doit écouter & fe taire. Mais

*La montagne en travail enfante une fouris.*

Sa Critique n'eft qu'une lifte des Tableaux expofés; & le Livret du Sallon m'en avait dit autant. Ainfi les Artiftes n'ont pas à s'en plaindre.

### APOLLON.

Oui, mais il n'eft pas permis d'attraper le Public, à l'ombre d'un faux titre. Il y avait affez d'un Livre du Sallon.

### LE MOINE.

La Critique pardonne donc à cet Auteur de m'avoir fait reffufciter, pour être préfent à fon inventaire des Tableaux. Il n'avait pas befoin de troubler mon re-

pos. C'est un sacrilege de réveiller la cendre des morts pour autoriser ses sottises du nom d'un homme incapable d'en dire & de les approuver.

### LA CRITIQUE.

L'Auteur des Connaisseurs, pour avoir fait un troisième inventaire des Tableaux, assaisonné de mauvais calembours & d'une histoire fastidieuse, pourrait être condamné à faire les frais des conversations de toilette, & à ne parler jamais que le jargon des Précieuses ridicules, ou le persiflage des petits-maîtres Français.

### APOLLON.

Quelle est cette troisième Critique ?

### LA CRITIQUE.

C'est le Visionnaire.

### LE GOUT.

Et c'est de celui-là que je vous demande justice en particulier. Du moins les autres Critiques n'ont compromis ni ma sœur, ni moi. S'ils ont prononcé sans connaissance, leur sottise leur reste. Mais s'appuyer du témoignage du Dieu du Goût & de la saine Critique, pour débiter un rêve où la raison & le sens commun sont immolés à chaque pas ; voilà ce qui crie vengeance.

### APOLLON.

Parcourons-la, & voyons ce qui vous irrite si fort contre ce Visionnaire.

### LE GOUT.

D'abord, c'est qu'il se vante de faveurs que nous ne lui avons jamais accordées. Je ne connais ni son nom, ni son ouvrage, & j'étais loin de lui quand il l'a fait. En voici la preuve. Peut-on dire que le mi-

lieu du Tableau de la Justification de Susanne soit vuide d'objets intéressans? quand on voit Susanne tendant les mains au Ciel & dans les bras de sa famille ; quand on voit ce beau groupe de vieillards, dont l'un convaincu de son crime baisse la tête, & l'autre brûlant de rage & de remords, prouve l'innocence de Susanne par le regret qu'il a de ce qu'elle lui échappe : que reste-t-il à desirer au Goût? Daniel est le personnage essentiel du Tableau ; n'est-ce pas m'avoir consulté que d'avoir éloigné de lui tout ce qui pourrait partager l'intérét? Le Visionnaire rêve quand il dit que les Juges sont relégués à l'entre-sol. Quel pitoyable abus de mots! Quelle ignorance de l'Ecriture! Les deux vieillards qu'on emmène au supplice, par l'ordre de Daniel, avaient été les Juges de Susanne. On n'en connaît point d'autres. Ce ne doivent donc pas être des Juges qui paraissent derrière Daniel, mais bien les anciens du Peuple qu'on assemblait sans doute dans des momens d'importance, & qui, par conséquent sont spectateurs & non Juges avec lui. J'aurais desiré, pour la perfection du Tableau & la gloire de l'Artiste, que Susanne eût été debout comme il convient à l'innocence, & que ses bras délicats & charmans n'eussent point été flétris de chaînes. Il y aurait plus de noblesse & de grandeur dans la composition, qui d'ailleurs est si riche & si grande.

## LA CRITIQUE.

Mon frère empiète sur mes droits, mais il n'importe par quelle bouche l'ignorant soit confondu.

## LE GOUT.

Selon le Visionnaire, Cléobis & Biton, traînant le char de leur mère, devraient être vêtus comme des jeunes gens de bonne famille, & non paraître le corps nud comme des gens du peuple loués sur la place publique. Quel raisonnement sans goût! Depuis quand ai-je défendu aux Artistes de peindre le nud de pré-

férence à des draperies? Un enlèvement de Proserpine, d'Europe, serait-il défectueux, si les Princesses étaient peintes demi-nues, quoique selon leur rang, elles dussent être couvertes d'habits riches & précieux! D'ailleurs, peut-on desirer des habits quand les membres sont peints d'une manière si savante, & d'un ton de couleur si chaud & si vrai. C'est critiquer en dépit de la raison & de la justice.

### APOLLON.

Mais ce Visionnaire rêve-t-il toujours?

### LE GOUT.

Presque toujours. Quand il loue, c'est avec aussi peu de discernement que quand il blâme, & c'est le défaut général de ces Critiques. Je continue. Il reproche au Tableau d'Entelle & de Darès une couleur trop rouge. Est-ce que des corps comme ceux de ces deux Athlètes, échauffés au combat & meurtris des coups qu'ils se sont portés, doivent avoir une chair d'un ton de couleur ordinaire? Ce serait une faute de goût. Le reste est un raisonnement pointilleux & minutieux qui ne mérite pas d'être relevé.

### APOLLON.

Votre Visionnaire a donc eu bien raison de prendre ce nom?

### LE GOÛT.

Vous allez en juger. Il se dit en ma compagnie, & avoue que si on voyait Calanus de plus près, on pourrait appeler de son jugement, qui serait le mien. Il prétend donc que je n'ai point présidé à la composition de tous ces Tableaux, & que je ne les connaissais pas avant l'ouverture du Sallon? Quelle platitude!

### MOMUS.

C'est que son Dieu du Goût est un Dieu manqué.

A v

Son froid cerveau l'a enfanté, il marche encore à la lifière, il begaye & fes yeux auraient befoin de la Bonne Lunette.

### LE GOUT.

Ne m'en parlez pas. Jamais Lunette n'eut un verre auffi trouble, mais nous y viendrons. Ce n'est pas une feule fois que le Vifionnaire me fuppofe en défaut. Dans Régulus, il ne croit pas que ma vue foit affez bonne pour atteindre à la hauteur où il est placé ; & que dans la Naiffance du Chrift, je puiffe louer ou blâmer, parce qu'il est mal placé. On voit bien que le Vifionnaire parle de lui-même, car je connais ce Tableau pour un des meilleurs du Sallon.

### MOMUS.

Et vous, Déeffe de la Critique, vous gardez le filence. Vraiment, c'eft un prodige, car il n'arrive pas fouvent.

### LA CRITIQUE.

Je ne peux fupporter que le Vifionnaire trouve l'action de Jubellius Taurea, quoique féroce, indigne de paffer à la poftérité. C'eft précifément parce qu'elle eft féroce, qu'il faut l'expofer aux yeux pour la faire détefter ; comme dans les Tragédies on peint des criminels pour infpirer de l'horreur pour le crime. Brutus & Torquatus faifant trancher la tête à leurs fils, offrent un fpectacle qui révolte la nature, je les détefte, quoiqu'amateur de la liberté, parce que le fang doit crier plus haut qu'elle. La S. Barthelemi eft une action, & une action odieufe & horrible ; on la grave cependant ; & les deux autres ne pourraient être exclus fans injuftice, du domaine du Génie qui voudrait fe les approprier.

*Il n'eft point de ferpent ni de monftre odieux*
*Qui, par l'art imité, ne puiffe plaire aux yeux.*

MOMUS.

Voilà ce qui s'appelle se dédommager d'avoir pu se taire quelques momens.

APOLLON.

Laiſſez-là ce Viſionnaire & paſſons à un autre. Quel eſt le titre de cet Ouvrage que vous ouvrez ?

LA CRITIQUE.

Janot au Sallon.

MOMUS.

Miſéricorde ! Bientôt nous verrons Janot au Parnaſſe, ou bien l'Apothéoſe de Janot.

APOLLON.

Qu'eſt-ce donc que ce Janot dont Momus parlait tout-à-l'heure ?

LA CRITIQUE.

C'eſt un imbécille qui porte la bêtiſe au-delà des bornes, & qui, ſortant de la boutique de M. Ragot, Maître Brocanteur ſi habile qu'il confond Teſniers avec Rubens, ne fait qu'un ſaut de ſa boutique au Sallon, où peut-être vous croyez qu'il va vous régaler d'un plat de ſon métier ? vous vous trompez. Animé tout-à-coup d'un ſoufle divin, M. Janot fait le connaiſſeur, le bel eſprit cauſtique. Sa Demoiſelle Suzon, avec laquelle il s'eſt ſans doute raccommodé, quoiqu'il lui ait caſſé ſes vîtres, juge auſſi les Tableaux, & tout cela avec le même goût qui inſpira *les Battus payent l'amende.*

LE GOUT.

Il eſt vrai que le ſtyle de cette Critique annonce la même plume. Jugez-en par cette phraſe : *Le cercle dont Popilius entoure Antiochus doit indiquer l'Ambaſſadeur Romain.* Cela ſent le Janot. Le

cercle tracé par Popilius doit indiquer Antiochus & non Popilius qui le décrit. Et M. Janot n'eſt-il pas bien ſubtil quand il dit qu'un Licteur ſe baiſſe pour ajuſter les plis d'une draperie trop roide ? Janot croit juger les garde-boutiques de ſon Brocanteur. Les draperies, dans le Tableau de Popilius, ſont largement deſſinées, & ſa figure mâle annonce ce qu'il dit à Antiochus.

M o m u s.

Mais pourquoi Janot n'a-t-il pas avec lui quelqu'un qui le ſoufle ?

L a C r i t i q u e.

Un certain Hogard, qui, à une lettre près, ferait le nom de Ragot ſon Maître, & qui, à ſes diſcours, montre qu'il l'eſt effectivement, voudrait que Stratonice fût demeurée la bouche béante pour prouver qu'elle vient de chanter. Mais qui ne voit qu'elle examine avec fineſſe dans le moment où elle a ceſſé, quel effet elle doit attendre de ſes accords ?

L e G o u t.

Quelle injuſtice à Janot de paſſer Agrippine & Régulus !

M o m u s.

C'eſt qu'il eſt encore extaſié du plat bon mot dont il croit avoir terraſſé la Vénus de M. Doyen, à qui les enfans ont gâté la taille. Janot dans ce moment a voulu jouer le Momus, ſans penſer que la Déeſſe de la Beauté eſt à l'épreuve des outrages du tems. Il jugeait peut-être Vénus d'après ſa Demoiſelle Suzon.

L e G o u t.

Janot, de ſon autorité, ôte à M. du Rameau la nobleſſe & la chaleur de l'expreſſion. Quelle folie ! En telle n'eſt-il pas plein de feu ? Son acharnement

est divinement exprimé, ses muscles sont vigoureusement prononcés ; & Darès, qu'il est intéressant !

LA CRITIQUE.

Janot n'est pas plus juste, quand il dît que, dans sa Vestale, M. Bounieu a une touche pesante ; elle est aussi légere qu'elle doit l'être, & Janot ne s'y connaît point, s'il soutient le contraire.

APOLLON.

Janot ne loue donc personne.

LA CRITIQUE.

Non : à moins qu'il ne trouve une louange en forme de calembour. Parce que M. Vernet l'enchante stupidement, il lui semble que les Anglais doivent nous céder la supériorité dans la Marine. La critique sage d'un Connaisseur ne vaut-elle pas mieux qu'un tel éloge dans la bouche de Janot.

(*Elle ferme le livre de Janot au Sallon.*)

APOLLON.

Eh bien ! voilà tout Janot !

LA CRITIQUE.

Janot passe en revue toute la Sculpture en deux pages, & donne à droite & à gauche des coups-de-patte, sans voir sur quoi ils tombent. Il est sans doute fatigué d'avoir donné à son esprit une tension si peu faite pour lui.

MOMUS.

Pour si peu de chose, il n'avoit que faire de sortir de la Foire S. Laurent.

LA CRITIQUE.

Si ce détail vous fatigue, Seigneur Apollon, nous pouvons remettre la suite à un autre jour.

### Apollon.

Non, continuez : il y a trop long-tems que mes favoris font exposés aux attaques anonymes de leurs ennemis, il faut faire un exemple.

### Momus.

Sans doute, parlez toujours. Le Seigneur Apollon ne dort pas dans son Lit de Justice, comme les Quarante dormaient il y a un mois dans le leur, quand ils ont couronné un froid Dithyrambe.

### La Critique.

Je poursuis donc. Encore un Rêve.

### Apollon.

Quoi ! seroit-ce encore notre Visionnaire ?

### La Critique.

Non, Seigneur ; c'est la suite d'un Rêve commencé il y a deux ans ; mais l'Auteur aurait bien pu rester endormi jusqu'à la clôture du Sallon.

### Momus.

Je respire : ce nom de Visionnaire m'avait inspiré le dessein de fuir. Avouez cependant qu'il est agréable pour des Artistes d'être jugés par des sourds & muets, des visionnaires & des somnambules.

### Le Gout.

Paix, Seigneur Momus, les momens sont précieux. L'Auteur du Rêve de la Prétresse débute par vanter les richesses de M. Hallé, & celles qui attendent M. Vien ; cela me ferait soupçonner sa critique de n'être pas tout-à-fait désintéressée.

### Momus.

Mais les Artistes qui se plaignent des Critiques

devraient empêcher leurs Eleves d'en faire, parce que, dans leur ouvrage, ils ne louent que leur maître, & déchirent tous ceux qu'il n'aime point.

#### APOLLON.

Ce sont leurs affaires. Le Public prévenu ajoutera aux louanges & à la critique la foi qu'elles méritent. Continuons.

#### LA CRITIQUE.

Notre Auteur somnambule est fort pour des pointes & des comparaisons triviales. Mais

Il se trompe quand il dit que Carle-Vanloo devrait dire aux deux MM. de la Grenée de ne plus faire de grands Tableaux : ils ont tous deux une touche vigoureuse, une composition riche, & beaucoup de nobleſſe dans l'exécution.

Il se trompe quand il croit avoir dit un bon mot en comparant les personnages de leurs Tableaux à des Acteurs de l'Opéra qui se disputent pour rire, & vont se raccommoder au foyer. La vue de leurs grands Tableaux laiſſe dans l'ame une impreſſion profonde. Qui ne voit d'ailleurs que cette comparaison peut convenir à tous les Tableaux ?

Il se trompe quand il dit que les deſſins de M. de la Grenée le jeune font preſque oublier ſes Tableaux. En admirant par-tout la pureté & la correction du deſſin, j'ai trouvé dans ſes Tableaux des compoſitions riantes, & un coloris vrai & d'une fraîcheur qui n'eſt propre qu'à lui & à ſon frere.

Il se trompe quand il dit que le Chantre de Théos eſt habillé comme un Sardanapale. Les chants du Poëte ſont voluptueux, ſon attitude doit l'être ; & lui donner un autre coſtume, c'eût été manquer au goût. La compoſition de ce Tableau eſt poétique, & de tous les Tableaux de ce genre, la plus gracieuſe. Ses Bacchantes ont une légéreté & une correction de deſſin qui ſéduiſent. Il n'y manque que

plus de vérité dans le coloris, & c'est ce dont le Somnambule ne dit pas un mot.

Il se trompe quand il dit que Régulus ressemble à un Perse efféminé. La longueur de sa barbe annoncerait au contraire qu'il sort d'une prison longue & rigoureuse. C'est manquer de goût que de rapprocher ainsi Anacréon & Régulus, & d'en faire deux Sardanapales.

Il se trompe quand il compare Entelle & Darès à deux garçons Bouchers dont la *rixe* (mot digne d'un pédant) mériterait de se passer devant un Commissaire. Peut-on faire un abus aussi pitoyable de la plaisanterie ?

## M o m u s.

Que voulez-vous ? il n'y a qu'un Momus, chacun veut l'être ; on m'épuise, on m'attribue mille bons mots que je n'ai pas dits. A la fin la bonne plaisanterie est devenue aussi rare que les bonnes Critiques.

## L a  C r i t i q u e.

Il se trompe quand il croit faire passer sa critique sur M. Taraval, à l'aide d'une froide Epigramme. Ce n'est pas ainsi qu'on critique un ouvrage qui a coûté deux ans à l'Artiste, & sa gloire ne peut dépendre des sarcasmes d'un ignorant.

Il se trompe quand il dit que la maniere de M. Vernet est uniforme : c'est le sujet qui est presque toujours le même; mais sous combien de formes cet Artiste sublime le fait-il reparaître à nos yeux ?

Il se trompe en parlant de M. le Prince, d'une maniere aussi rigoureuse. Ses Tableaux, de son aveu, offrent une composition toujours nouvelle ; son coloris est très-frais, & il ne fut jamais défendu, quand on peint la Nature, de peindre la plus belle des Natures. Et puis parler de renvoyer cet Artiste à l'Ecole du Dessin !.... & puis desirer qu'il

ne fasse point d'Eleves!.... & puis plaisanter!....
& puis!.... quelle audace!

Il se trompe quand il dit que Tibere n'a point envoyé de troupes au-devant d'Agrippine. Ce Soldat penché respectueusement devant l'urne de Germanicus, annonce les troupes qui le suivent. M. le Somnambule auroit-il voulu voir une armée rangée en bataille? Il n'a qu'à aller voir la revue des Gardes à la plaine des Sablons. Et puis toujours des bons mots, & puis toujours des platitudes; que cela est pitoyable!

Il se trompe au sujet de Mademoiselle Vallayer, comme par-tout ailleurs. C'est avoir envie de tout déchirer, que de critiquer jusqu'au sexe des Artistes: mais les Graces vengeront celle-ci, ou plutôt elle est déja toute vengée par les éloges qu'arrache à tout le monde sa Vestale, ainsi que ses deux Tetes de fantaisie, où l'on reconnaît la touche ferme & vigoureuse d'un homme, réunie aux graces dont une femme embellit tout ce qu'elle touche.

## La Critique.

Le Somnambule est ami de M. Vincent, mais je ne sais de quel œil son hommage aura été reçu. L'Artiste doit bien se défier de l'Auteur qui emploie si souvent l'ironie, & il ne la mériterait pas.

## Le Gout.

Il conviendra cependant que M. Vien l'emporte sur lui dans l'harmonie des couleurs & dans la sagesse de l'exécution. Au reste le Somnambule se venge bien sur M. Ménageot de l'éloge qu'il donne à M. Vincent; mais il se trompe encore lourdement quand il trouve que dans Susanne les vieillards sont des colosses monstrueux aussi informes & aussi dégoûtans que l'objet de leur concupiscence.

## Momus.

Cet Auteur n'aime pas les femmes.

## Le Gout.

Il ne sait pas plus ce qu'il aime, qu'on ne connaît ce dont il est aimé. Voici encore une de ses arlequinades. Il compare la Reine d'Angleterre à la Princesse Micomicon qui implore dans la personne d'Edouard le Héros de la Manche. Ne croirait-on pas, à en juger par ses saillies, que le cerveau du Somnambule est aussi détraqué que l'était celui de Don Quichotte.

## La Critique.

Il se trompe enfin, quand il fait dire à sa Prêtresse, que le Journal de Paris fera justice d'Omphale par les mains de son Grand-Prévôt. Le Grand-Prévôt manquerait de goût si Omphale était l'objet de ses sarcasmes.

## Momus.

Il ne faut pas plus faire attention aux discours de la Prêtresse qu'à ceux du Somnambule qu'elle conduit. Omphale serait laide si elle lui plaisait ; elle la trouve infiniment plus jolie qu'elle-même ; c'est un trait de jalousie qui s'émousse sans avoir fait aucune blessure.

## Le Gout.

Imitons le Critique ; résumons : qu'a-t-il dit ?

## La Critique.

Rien.

## Le Gout.

Je serais cependant content de sa maniere d'écrire, si de mauvaises plaisanteries étaient des critiques d'Ouvrages immortels. C'est dommage que l'Auteur s'amuse à faire des Critiques.

## Momus.

C'est que, pour en faire, il ne faut que de la méchanceté, & point d'esprit, ni de goût.

## LE GOUT.

Je trouve dans cet Auteur un esprit de parti plutôt qu'un défaut de goût. Il feint d'être endormi pour s'excuser, mais je suis sûr qu'il était bien éveillé, & qu'il s'avoue à lui-même toutes ses petites méchancetés.

### APOLLON.

Il en est plus condamnable. Nous avons encore trois Critiques. Comment se nomme la premiere des trois.

### LA CRITIQUE.

Coup-de-patte sur le Sallon.

### MOMUS.

Le titre annonce un grand fond de charité, & une grande disposition à la louange.

### LA CRITIQUE.

L'Auteur plus consciencieux que Janot, remplit son titre à merveille; c'est dommage que je trouve à l'ouverture dix pages pleines de mots qui n'ont aucun rapport au Sallon.

### MOMUS.

Passez-les : ce sont sans doute des réflexions sur la Peinture. Les Français sont de toutes parts assaillis de réflexions, & n'en réfléchissent pas davantage. Tant-mieux.

### LA CRITIQUE.

Tant-pis. Ecoutez : l'Auteur obligé de remplir sa promesse, adresse déja de côté ses premiers coups. Il serait obligé de louer Gabrielle de Vergi, Armide & Renaud, Aréthuse poursuivie par le fleuve Alphée & secourue par Diane, le rétablissement de la Marine, l'ordre remis dans les Finances ( allé-

gories aussi glorieuses pour l'Artiste, que flatteuses pour le Gouvernement), il saute par-dessus, & va tomber lourdement & mal-adroitement sur Omphale. Cela n'est pas galant.

### Momus.

La chûte aurait été trop douce & trop attrayante, en dépit du Critique. Il n'aurait jamais pu s'en relever : il vaut mieux qu'il soit tombé à faux. La douleur le fera relever plus vite, & sera un avis au voyageur.

### La Critique.

La Vestale de M. Bounieu est encore un Tableau où il se heurte bien gauchement.

### Momus.

Les filles sont bien à plaindre ! On se fait gloire de leur faire commettre des fautes. Plus faibles que les hommes, il faut qu'elles repoussent la séduction ; elles y cèdent, on les punit injustement, & il se trouve des hommes qui les voient enterrer vives, & qui insultent à leur malheur peint d'une maniere vive & intéressante.

### La Critique.

Je m'en console ; il n'y a qu'un Critique qui soit capable de cette cruauté.

*Illi robur & as triplex*
*Circa pectus erat....*

### Le Gout.

Je ne peux souffrir que le Popilius de M. de la Grenée l'ainé soit aussi injustement déchiré ; lui ! qui fut toujours docile à mes leçons, & dont j'ai conduit le pinceau, sur-tout quand il composait ses Graces lutinées par les Amours, & les Amours lutinés par les Graces.

## La Critique.

Rien de plus frais, de plus gracieux que ces deux Tableaux. Ce font deux compositions riantes où il s'est surpassé. Images poëtiques, pensées neuves & fines expression délicate, contours voluptueux, dessin d'une correction & d'une pureté admirable, tout y est réuni Voyez cet Amour fouetté avec un ruban, cet autre à côté de lui qui a peur d'être frappé, mais qui pourtant médite encore une espiéglerie ; & ce dernier qui, caché sous le lit, guette le moment de faire une malice. Voyez celui qui, dans l'autre tableau, s'est niché dans le haut du rideau. Quel fini précieux ! Ce sont des Graces & des Amours. C'est dommage qu'ils jouent sur des lits. Des Amours ailés seraient mieux placés dans des bosquets, sur des tapis de fleurs. Trois Graces étaient gênées dans ce lit. Je le répete, c'est dommage : les étoffes cependant en sont si belles & peintes avec tant de vérité, que je ne voudrais point ne les pas voir.

## Le Gout.

A la maniere dont le Critique parle de Cléobis & Biton, je gage qu'il se connaît en chevaux Gascons.

## Momus.

Il en a peut-être un attelage.

## La Critique.

Il faut avouer cependant que cet Auteur emploie beaucoup d'art pour faire passer sa Critique. M Wille retrace un trait de bienfaisance ; il parle au cœur du riche & tire des larmes de ses yeux, & c'est le sujet même du Tableau qui est frappé de censure. Il croit que son défaut de goût lui sera pardonné, à cause des sentimens d'humanité dont il le voile. Il se trompe;

l'afpect d'un acte de bienfaifance encourage à l'imiter. Si nous ne voyions que le bien, le mal ferait bien plus rare. Le Braconnier n'eft point révoltant par fa baffeffe ; il eft pris fur le fait, il voit fa famille prête à être orpheline, peut-être parce qu'il a voulu lui procurer du pain, c'eft une douleur concentrée qu'il éprouve. Le Seigneur n'a pas une mine perfide, fa femme eft attendriffante ; un bel accord regne dans le Tableau ; il y a de l'expreffion, & les draperies font peintes avec la plus grande vérité. Pourquoi le Critique ne parle-t-il pas de cette Dame lifant une lettre, par le même Artifte ? C'eft qu'il aurait été forcé de louer l'intelligence du clair obfcur qu'on admire dans ce morceau qui eft en effet un des meilleurs du Sallon.

### L é G o u t.

Le Critique avait-il la berlue, quand il dit que Métellus eft en colère, quand Céfar va lui rendre la liberté ? Il faut le croire. Métellus fe penche vers fon fils, *qui l'aime fans contorfions*, & qui voudrait embraffer toujours fon père & parler en même-tems à Céfar : c'eft cet embarras qui eft bien exprimé par fon attitude. Je dis plus ; quand Métellus aurait l'air fougueux & emporté, & même infolent pour Céfar qu'il méprife & dont il eft l'ennemi ; ce caractère & cette expreffion feraient fublimes pour rendre un vieillard factieux & infolent, affez furieux pour mordre fa chaîne, & pour être honteux de devoir la liberté à un Octave Cépias, alors auffi méprifable, qu'il fut digne d'Autels, lorfque l'adminiftration d'Agrippa & de Mécène lui valut le furnom d'Augufte.

### La Critique.

Comme il eft aifé de remarquer le Peintre favori des Auteurs ! M. Ménageot eft l'intime de celui-ci,

qui paſſe ſur lui une patte de velours, dont les griffes vont s'enfoncer dans M. Vincent.

### Momus.

Quelle agréable ſituation pour un Artiſte ! balotté, cahotté, danſant ſur la couverture, élevé ſur le pinacle par celui-ci, détrôné par celui-là ! Le tems du Sallon doit être pour eux comme une fièvre quarte.

### La Critique.

Voilà tout le Coup-de-patte.

### Le Gout.

Il y en a beaucoup plus que je ne lui en ai dicté.

### Apollon.

Et que je n'en approuve. Paſſons à un autre.

### La Critique.

Celui-ci s'annonce par un titre pompeux d'abord, puis énigmatique, & qui dégénère enfin en galimathias.

### Apollon.

Voyons ; cela doit être curieux.

### Le Gout.

L'Ouvrage eſt plus de notre reſſort que nous ne croyons. Il eſt écrit en vers.

### Apollon.

En vers ! & je l'ignore !

### Le Gout.

Je n'en ſavais pas davantage.

MOMUS.

C'est que l'Auteur l'aura composé sans vous le communiquer.

LA CRITIQUE.

Ce qu'il y a de bon, c'est qu'Apollon ni mon frere ne sont point compromis : on n'y verra point leur approbation.

APOLLON.

Il l'aurait donc contrefaite. Mais lisez.

LA CRITIQUE.

Le Miracle de nos jours.

MOMUS.

Comment ! quelle modestie dès le début ! C'est sans doute l'Auteur qui avoue humblement qu'il est le miracle de nos jours.

LA CRITIQUE.

Point de satyre, Seigneur Momus, écoutez la suite du titre. Conversation écrite & recueillie par un sourd & muet.

MOMUS.

Comment a-t-il pu l'entendre ?

LA CRITIQUE.

L'Auteur avoue que son sourd interprete & juge les signes & les physionomies.

MOMUS.

Et quelles physionomies ?

LA CRITIQUE.

Celle d'un petit-maître & d'une femme.

MOMUS.

MOMUS.

A coup sûr, il aura vu de travers. D'abord, c'est qu'il l'a écrite avant de la recueillir, si j'en juge d'après le titre ; ensuite, c'est que rien n'est plus trompeur que les gestes & les physionomies d'un petit-maître & d'une femme.

LA CRITIQUE.

Tout ce qu'il dit est vrai, car il possède la Bonne Lunette.

MOMUS.

Lisez le Miroir magique ? Il n'est presque pas de femme devant laquelle une glace ou le verre d'une lunette ne se ternisse.

LA CRITIQUE.

On trouve dans son Ouvrage, non-seulement la critique des Ouvrages exposés au Sallon ; mais *la critique* de nos Peintres & Sculpteurs les plus connus.

LE GOUT.

Donc ceux du Sallon, d'après le Miracle de nos jours, ne sont pas les plus connus. Que cela est délicatement tourné ! Cette répétition du mot *Critique* fait image. L'Auteur est sans doute bien répandu & bien heureux, puisqu'il connait hors du Sallon des Peintres & des Sculpteurs plus connus que ceux de l'Académie.

LA CRITIQUE.

Son titre est terminé, ainsi que son Ouvrage, par ce distique :

> Rien n'est bon que le vrai ;
> Le vrai seul est aimable.

MOMUS.

Ce n'est pas sans doute de son Ouvrage qu'il parle.

LA CRITIQUE.

Vous allez en juger; voici son épigraphe, Seigneur Apollon, c'est un échantillon de l'Ouvrage.

>  Passant, achète-moi, laisse-là mes confreres,
>  Par qui si tristement le Sallon est jugé :
>  Quoiqu'arrivé plus tard, je me suis bien vengé ;
>  Ils sont tous à tâtons, j'ai souflé leurs lumieres.

APOLLON.

Que veut dire ce galimathias ?

MOMUS.

Admirez, Seigneur Apollon, l'esprit de confraternité de l'Auteur ; il veut qu'on l'achète & qu'on laisse les autres. Il n'en faut pas être surpris. Quel Poëte a des confrères & des amis Poëtes ?

LE GOUT.

Admirez aussi la tournure du dernier vers. Il n'y avait point de lumiere au Sallon quand il n'y était pas. *Ils sont tous à tâtons.* Cela n'est pas français ; j'aurais dit, ils marchaient à tâtons, je portais la lumiere, & je n'étais pas avec eux. Lui seul avait de la lumiere, ou lui-même était la lumiere : donc les autres Critiques ont été faites à tâtons. Artistes ! consolez-vous ; vous n'aurez plus à vous défendre que de celle-ci. Voyons si elle est lumineuse. Que faites-vous donc, ma sœur ? Pourquoi passez-vous tant de feuillets ?

LA CRITIQUE.

C'est que l'Auteur s'amuse à faire dans les douze

premières pages, l'histoire d'un sourd & muet, & la peinture du Palais Royal.

### APOLLON.

Qu'est-ce que cela a de commun avec le Sallon ? Il n'est pas permis de tromper le Public de la sorte.

### MOMUS.

Eh ! Seigneur Apollon, ne vous fâchez pas ; vous serez ennuyé moins long-tems. Cela est digne de la plume de l'Auteur de la mort de Panache.

### LA CRITIQUE.

Je le crois, car il ose dire que le désordre, dans le Tableau de M. Vien, lui plairait davantage que la belle harmonie qui y règne. Quand il ajoute que MM. de la Grenée *sont finis sans être terminés*, il n'a point pris la peine d'examiner les ouvrages de ces Artistes, particulierement les deux Tableaux des Graces. Mais un Critique comme celui-là, est content, quand il a étendu sa censure *sur l'œil, sur le geste de M. Doyen, qui est un feu dévorant qui se passe en parlant.*

### LE GOUT.

Vous lisez mal, ma sœur ; l'Auteur ne dit pas que le geste est un feu dévorant qui se passe en parlant ; ce serait le jargon des Allobroges, & une personnalité indécente.

### LA CRITIQUE.

( *A part.* )   ( *Haut.* )

Lisez vous-même..... Il est content..... Le Miracle de nos jours n'a pas bien vu M. Brenet ni M. du Rameau, il devrait être condamné à aller faire amende honorable au pied de leurs Tableaux.

## Le Gout.

Seigneur Apollon, comprenez-vous ce que veut dire cette tirade où l'Auteur loue M. Chardin :

( *Pléonasme.* )
Une tête jeune & nouvelle,
( Ah ! sans doute en dépit de ses quatre-vingts ans, )
Rendit tout *caduque* autour d'elle.

N'admirez-vous pas une tête jeune & nouvelle, qui rend tout *caduque* autour d'elle ; ah ! sans doute en dépit de ses quatre-vingts ans ? Et ce vers enfermé entre deux parenthèses ! quelle grace ! que de sens ! qu'il est joliment tourné !

## Momus.

Ma foi, si c'est-là le Miracle de nos jours, les prodiges sont bien communs, car il n'y a pas d'écolier qui ne fasse mieux.

## Le Gout.

Quel éloge pour M. Vernet, de nous avoir montré la Lanterne Magique ! ce sont les paroles de l'Auteur qui dit de ce Peintre sublime :

Il a fait voir ce qu'on n'avait point vu.

Quelle leçon fait à M. le Prince ce joli calembour ! L'Auteur craint que les Artistes ne s'enflent de leurs talens ; je ne crains pas cela pour lui, ou bien sa Lunette est bien trouble.

## Cléophile.

Et qu'allez-vous.... voir dans Monsieur le Prince ?

## Saint-Cyr.

Non pas le Prince du talent.

APOLLON.

Et ce font-là des vers ! Comme celui de Cléophile eſt coupé ! C'eſt de la proſe plate, & il n'y a que le calembour qui ſert de réponſe, qui puiſſe être plus plat qu'elle.

LA CRITIQUE.

J'ai parcouru le Sallon, & je n'ai vu de M. Huet aucuns animaux. L'Auteur a rêvé dans ce moment. Mademoiſelle Vallayer lui devrait un remerciement pour les premiers vers de ſon éloge ; mais il n'eſt pas vrai qu'en peignant la nature inanimée, elle ſe peigne ſoi-même. On voit ſûrement des fleurs chez elle ; mais le Sallon nous offre dans ſa Veſtale & dans ſes Têtes de fantaiſie, des fruits d'un génie mûr & ſavant.

Voyez comme à la fin de l'Eloge de M. Dupleſſis, l'Auteur ſe peint lui-même, quand il parle *d'un ſexe adroit, fripon, qui culbute ſouvent notre pauvre raiſon.* La pauvre raiſon de l'Auteur était ſans doute culbutée en faiſant ces vers : il les écrivait à côté d'une jolie femme.

Ecoutez l'Arrêt que notre Critique prononce à M. Aubri dans ces quatre vers :

Quand on fait quelque choſe, il faut ſavoir pourquoi.

Quand l'Auteur faiſoit ſon ouvrage, ſavoit-il pourquoi ?

MOMUS.

Sans doute ; c'était pour tâcher d'être méchant, & il n'eſt que lourd.

LA CRITIQUE.

Chez lui, c'eſt au haſard, très-ſouvent, ſelon moi.

Voilà du galimathias. Chez lui, ſelon moi,

très-souvent, c'est au hasard. Qu'est-ce que cela veut dire ?

 Dans ses ombres enfin, son jaune m'importune.

Quel dommage, que le jaune importune l'Auteur d'une si bonne critique ! M. Aubry ! songez à ne plus l'importuner ; car,

 Ce qui me déplaît, ne fait jamais fortune.

Entendez-vous ? Prenez garde, ou il vous faudra fermer l'attelier.

### Le Gout.

Ma sœur ! tu ne liras pas toutes ces beautés, je veux en lire ma part.

### La Critique.

Très-volontiers, car je sue à grosses gouttes.

### Le Gout.

Voici le paquet de M. Berthellemy.

 Des pommes d'or du jardin du savoir,
 Monsieur Berthellemy n'a pas fait la conquête.
  Le talent roule dans sa tête.

Molière ! Molière ! comment parlaient donc tes Précieuses ridicules.

### Momus.

Au moins l'Auteur est poli, il ne nomme jamais un Artiste, sans dire Monsieur.

### Le Gout.

Faire la conquête des pommes d'or du jardin du savoir ! Que cela est riche ! L'Auteur ne l'a sûrement pas faite non plus.

 Rien n'est bon que le vrai ;
 Le vrai seul est aimable.

M. Berthellemy pourra se consoler. Le talent roule dans sa tête ! Cela est-il bien honnête ? M. Berthellemy a donc une tête vuide, puisque le talent y roule à son aise. Il parait cependant qu'il en sort quelquefois, je le juge d'après ses Tableaux.

### Momus.

Quoi ! vous ne lisez plus ! Il n'y a donc plus de vers ?

### Le Gout.

Non. Mais je vais vous régaler de la Bonne Lunette, où l'Auteur nous prévient que s'il suivait son penchant, il causerait tout bonnement.

### Momus.

Le bon homme !

### Le Gout.

Mais le style de son Marquis est le style à la mode ; le prendre, que risque-t-il ? Dans tout ce qu'il dira, il n'en sera que plus rapide.

### Momus.

Tant mieux ! il finira plutôt.

### La Critique.

Ah ! mon frere, faites-nous grace de la Lunette. Son verre est aussi mauvais que la Poésie du Miracle de nos jours, qui se répète d'une manière tout-à-fait cruelle pour le goût.

### Le Gout.

J'y consens : passons à la derniere. Le Sallon, ouvrage du moment.

### Apollon.

Arrêtez : l'Audience a été longue. Envoyez cette

Brochure au Journal de Paris. Je la lirai à loisir, je verrai la maniere dont elle sera jugée, & je donnerai mon approbation, si je suis satisfait.

### Momus.

Quel acte de prudence ! Elle nous auroit sans doute, furieusement ennuyés.

### Apollon.

Je l'ignore; mais ce qu'il y a de certain, c'est que je ne connais pas encore celui qui l'a faite.

### Momus.

Cela n'est pas d'un bon augure. Supposons que nous l'ayons lue, cela vaudra mieux.

### Apollon, *à la Critique.*

Faites paraître ces gens qui vous suivent.

( *L'Auteur de Janot au Sallon, ses interlocuteurs, ceux du Miracle de nos jours, & tous les autres s'avancent.* )

Il n'est pas nécessaire de demander aux Auteurs quel motif les a engagés à faire une Critique; mais pourquoi ces gens leur servent-ils de complices ?

### Janot.

Ah ! Monseigneur, pardonnez-nous. Je vois bien & j'étais sûr que j'étais bête; mais ce Monsieur m'a persuadé que j'avais de l'esprit, aussi facilement qu'il m'a déterminé à m'aller plaindre; Mademoiselle Suzon est ici, parce que j'y suis; pour ces autres Messieurs, ils n'ont dit que ce qu'on leur a fait dire.

### Apollon.

Retirez-vous, & gardez-vous une autre fois de vous trouver en mauvaise compagnie.

# ARRÊT

*Rendu en la Cour du Parnasse, contre les Auteurs des Critiques.*

PARTIES ouies, & de l'avis de nos Sœurs les neuf Muses, à la requête du Dieu du Goût & de la Déesse la Critique sa sœur, la Justice à ce nous mouvant;

Nous, Apollon, Seigneur du Parnasse, du Pinde, de l'Hélicon, de l'Ile de Délos & de toutes les Petites-Maisons généralement quelconques, par le présent Arrêt, condamnons

L'Auteur des Connaisseurs & celui du Mort-Vivant au Sallon, à restituer aux Marchands des Livrets du Sallon, tout l'argent des Exemplaires qu'ils ont vendus, car ce profit leur était réservé, les trois Livres étant les mêmes;

L'Auteur du Visionnaire, à se transporter dans le Temple du Goût & de sa Sœur, & là, au pied de leur Statue & de celle du fameux le Moine, d'y faire amende honorable, & dire que calomnieusement il les a introduits dans son Livre, qu'il brûlera ensuite; le condamnons en outre à en mêler les cendres dans son breuvage, afin qu'il boive sa sottise, & qu'il n'en reste plus de traces;

L'Auteur du Rêve de la Prêtresse, à ne plus faire de rêves, ou à ne les plus publier, vu que la raison & le goût n'étant point consultés, il ne peut résulter du travail de l'imagination, qu'un croquis informe & injuste, ce dont il fait une triste expérience.

L'Auteur du Coup-de-patte, à être, comme il

se juge lui-même dans son Ouvrage, enfermé dans un grand cercle de pierre très-profond, où le Dieu du Goût & sa Sœur lui diront tous les jours : Maraud ! tu ne sortiras point d'ici que tu ne cesses de faire la guerre à la raison & au bon goût ; dût-il y passer le reste de sa vie !

L'Auteur de Janot au Sallon & celui du Miracle de nos jours, à être bannis de la cité des Lettres, & à se retirer pour toujours aux Boulevards ; leur enjoignons de garder leur ban sous les peines de l'Ordonnance.

*Nota.* Les Boulevards sont la fange où se noient les mauvais Auteurs, qui veulent monter sur le Parnasse en dépit d'Apollon.

Quant à l'Auteur du Sallon, je lui accorde un plus ample informé.

Pour tous les Dieux assistans,

MOMUS, Secrétaire.

Contrôlé, scellé au grand Sceau de cire jaune.

LA RAISON.

*F I N.*

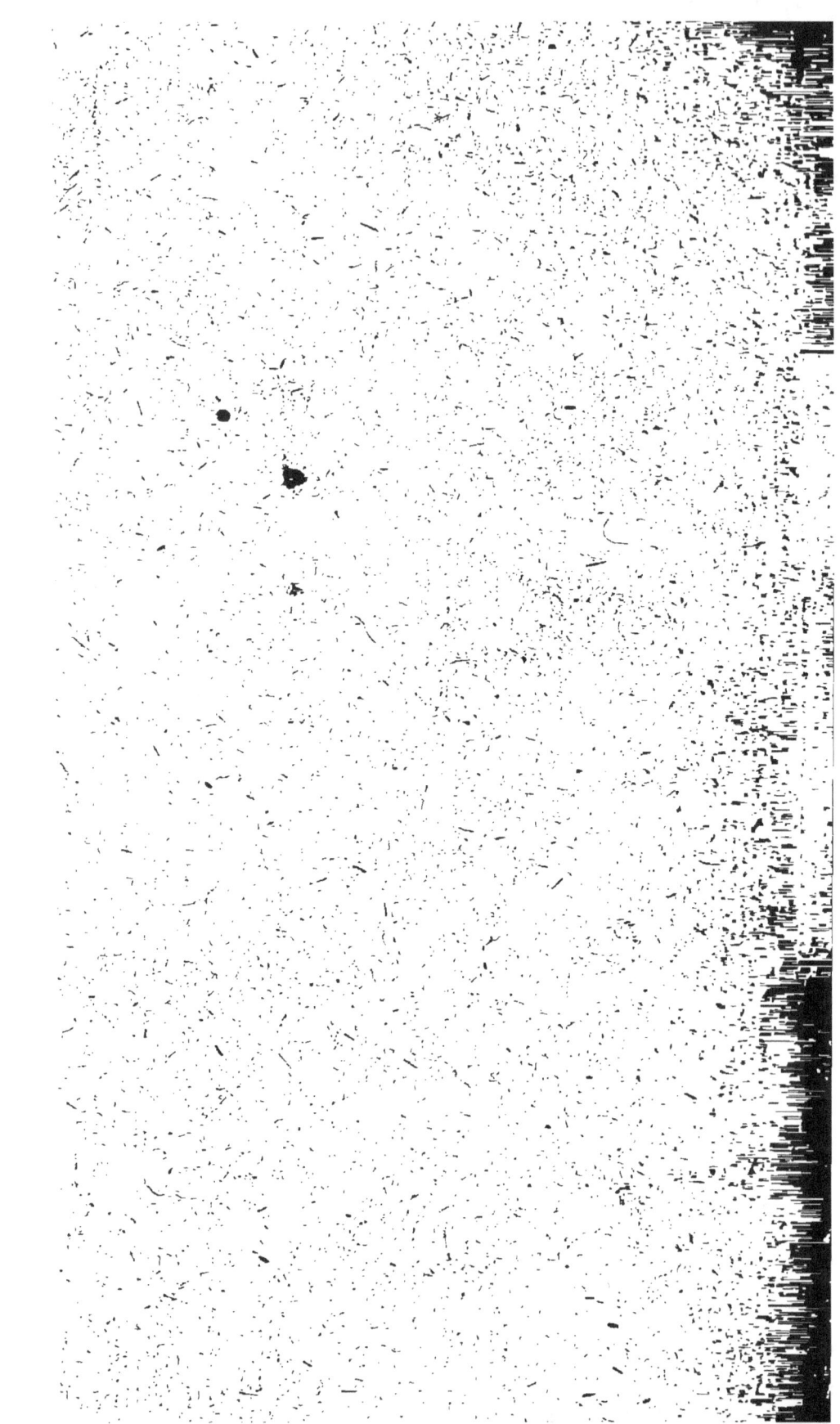

www.ingramcontent.com/pod-product-compliance
Lightning Source LLC
Chambersburg PA
CBHW030115230526
45469CB00005B/1649